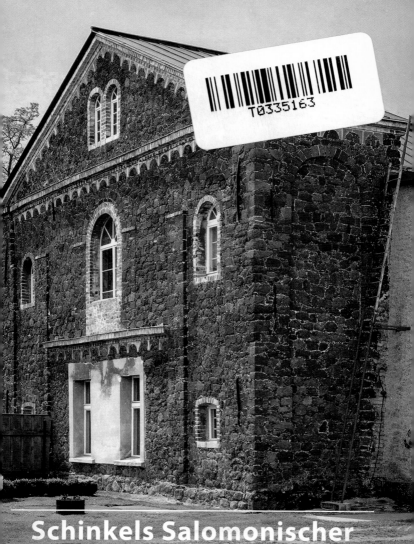

Schinkels Salomonischer Tempel auf Bärwinkel

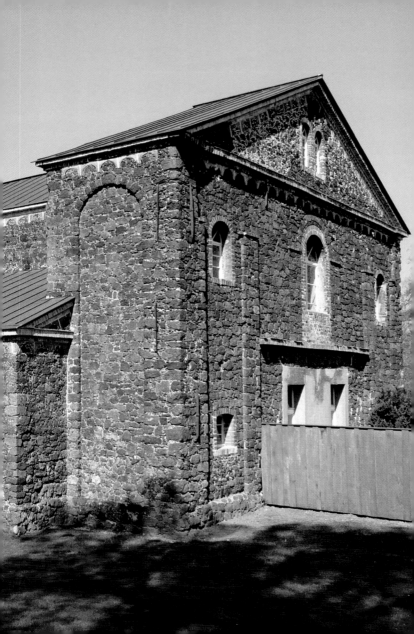

Schinkels Rekonstruktion des Salomonischen Tempels – das Molkenhaus auf Bärwinkel

von Goerd Peschken

Geschichte, Wirtschaft

Bärwinkel ist gegen 1800 als Vorwerk (Außenstelle) des Gutes Quilitz (heute Neuhardenberg) angelegt worden. Um den Bärwinkel herum lag ehemals sumpfiges Unland. 1798 ließ Friedrich Wilhelm Bernhard von Prittwitz (1764–1843), kaum hatte er – nach Auszahlung der Miterben – die Herrschaft Quilitz angetreten, mit der Entwässerung anfangen. Diese war möglich geworden durch die Trockenlegung des Oderbruchs, die Friedrich der Große mit dem berühmten Durchstich der Oder bei Hohensaaten 1746–1753 eingeleitet hatte.

Auf dem ehemaligen Unland konnte Prittwitz Neuerungen einführen, die als Agrarrevolution Geschichte geworden sind. Unsere wissenschaftlich-technische Revolution hat zugleich mit industrieller und Agrarrevolution angefangen. In die Mark Brandenburg hatten die deutschen Bauern im 13. Jahrhundert die Dreifelderwirtschaft (jährlich abwechselnd Winter-getreide, Sommergetreide, Brache) mitgebracht. Jeweils ein Drittel der Dorfflur musste gemeinsam mit gleicher Frucht bestellt bzw. zur Erholung des Bodens brach liegengelassen werden: Der Flurzwang. Auf der Brache wurden die Kühe geweidet. Die gegen Ende des 18. Jahrhunderts einset-zende Agrarrevolution vervielfachte die Erträge durch Fruchtwechselwirt-schaft. Getreide abwechselnd meist mit Klee (andernorts auch mit Kartof-feln, Bohnen, Rüben u.a.m.) ersparte die Brache; das ermöglichte die Kühe im Stall zu halten, ihre Milchproduktion zu erhöhen. Der Flurzwang entfiel, die Eigenständigkeit der Wirtschaft lief auf Bauernbefreiung hinaus. Der alt-ständische Adel blockierte die Neuerung; der Staat hat sie nach 1815 mit den Stein'schen Reformen erzwungen: die berühmte preußische Agrar-reform.

Prittwitz musste sich mit seinen Bauern nicht auseinandersetzen, wenn er auf dem neu erschlossenen Bärwinkel modern wirtschaften wollte. Der Staat

war interessiert, Oberlandbaudirektor David Gilly (1748–1808) entwarf Lageplan und Gebäude.

Bei Hofe ging man voran, spielte Reform-Landwirtschaft. Marie Antoinettes Hameau in Trianon hat Gegenstücke in den Meiereien Friedrich Wilhelms II. im Neuen Garten und auf der Pfaueninsel. Auf der Pfaueninsel kann man noch heute Fruchtwechseltabellen und Kuhstände sehen. Zugleich wurde Milchtrinken Mode, ein Stückchen „Zurück zur Natur!" nach Jean-Jacques Rousseau. Auch die Schränke fürs Milchgeschirr finden sich noch auf der Pfaueninsel als eingebaute Vitrinen im Salon der Meierei.

1800 wurde auf dem Bärwinkel mit dem Bau von Stall und Scheune angefangen, jedes an die 80 m lang. Die neuen, hohen Erträge erforderten die riesigen Wirtschaftsgebäude. Im Stall standen 110 Kühe. In einem der östlichen Giebel war die Molkenstube, zugleich Arbeits- und Schlafraum für vier Mägde. Keine Pferde, die Pflugarbeit wurde vom Gut aus besorgt.

Zwischen Stall und Scheune wurde zuletzt, wohl erst 1802, das Molkenhaus erbaut. Die Herstellung von Butter und Käse war der besondere Zweck des ganzen Vorwerks. Frische Milch konnte mit Pferdefuhrwerk damals nicht auf den Markt gebracht werden, wäre schon unterwegs sauer geworden. Buttern, Käseherstellung, Reifung des Käses mussten beaufsichtigt werden, deshalb war die Wohnung des Verwalters im Molkenhaus untergebracht.

Das Molkenhaus war, modern formuliert, auch Ausflugsziel für die Gutsherrschaft und ihre Gäste. Nach altem Zeremoniell aber war es die Residenz des Gutsherrn im Vorwerk, der Hof des Vorwerks Cour d'honneur, das Haus mit Vestibül am Vorhof, Salon und Kabinett zum Garten hin eine kleine Maison de Plaisance.

Dass das Vorwerk aus Raseneisenstein aufgemauert wurde, war offizielle Baupolitik. Friedrich der Große hatte zur Finanzierung seiner Kriege so viel Eichenholz verkauft, dass für die landwirtschaftlichen Fachwerkbauten nur noch Kiefer zur Verfügung stand, die bei Feuchte schnell verfault. David Gilly setzte zum Ersatz des Fachwerks auf Massivbau aus Lehmpatzen (die sich nicht einbürgerten), aus dem Granit von den Endmoränen der Eiszeiten (den man weithin noch an Scheunen und Ställen findet), und aus Raseneisenstein. Raseneisenstein ist ein Ortstein, ein junges Sediment, das ein, zwei Spatenstiche tief liegt, etwa in oft überschwemmten Flussauen. In Neuhardenberg dürften manche – verputzte – Neubauten aus den Jahren um 1800 aus

Raseneisenstein bestehen. 1801 waren Dorf und Wirtschaftshof des Gutes abgebrannt. Ganze Gebäude gewollt roh hinzustellen war noch unbekannt. Eben erst waren David Gillys Sohn Friedrich vor der Marienburg in Westpreußen die Augen für das architektonische Kunstwerk aufgegangen – bis dahin hatte die Backsteingotik als formlos-barbarisch gegolten. Die Materialsichtigkeit als ästhetische Qualität war neu. Sie ist auf Bärwinkel an Stall und Scheune schon gleich exemplarisch und mustergültig eingesetzt worden, im Wechsel Raseneisenstein/Backstein.

David Gilly hatte unmittelbaren Befehl über die Kondukteure und Provinzbaumeister, konnte die Nutzbauten des Staates selber entwerfen. Ähnlich wie in heutigen Architekturbüros Praktikanten, freie Mitarbeiter und angestellte jüngere Architekten die Entwürfe des Chefs zeichnen, ließ er die Kondukteure die Bauten zeichnen, die sie ausführen sollten. Formal anspruchsvolle Projekte ließ er von seinem Sohn Friedrich (1772–1800) entwerfen. Das Architektur-Atelier mit dem großen Techniker David Gilly und dem großen Künstler Friedrich Gilly war die wenigen Jahre bis zu Friedrichs Tode führend über Preußen hinaus auch in anderen deutschen Ländern. Als Friedrich starb, hat der Vater dessen jungen Schüler Karl Friedrich Schinkel (1781–1840) die Projekte weiterführen lassen.

Form und Inhalt

Stall und Scheune von Bärwinkel sind, ebenso wie die Lage in der Landschaft, Arbeiten des Ateliers Gilly. In Neuhardenberg stehen noch, gegenüber vom Gut an der Landstraße die Torpfeiler einer ehemaligen Allee nach Stuthof, einem anderen Vorwerk von Quilitz. Von dieser Allee zweigte wiederum eine Allee nach Bärwinkel ab, die schräg in den Hof des Vorwerks auf das Molkenhaus zielte. V-förmig kam dazu ein Weg aus den Feldern in das Vorwerk. Dieser Weg war nicht als Allee bepflanzt. Er wies als Blickbahn nämlich von Bärwinkel her auf den Kirchturm von Neuhardenberg. Da durften keine Baumkronen den Blick verstellen. Der Neuhardenberger Kirchturm mag einen mittelalterlichen Kern haben, ist damals vom Atelier Gilly überarbeitet worden. Am Turmschaft sieht man die breiten, in Putz dünn angetragenen Eckquaderungen, über der Tür das hochovale Fensterchen, obenauf den Laternen-Aufsatz, bei dem sich Friedrich Gilly offenbar von seinem Pariser

▲ *Vermessungskarte 1809, Ausschnitt, Blickbahn eingestrichelt*

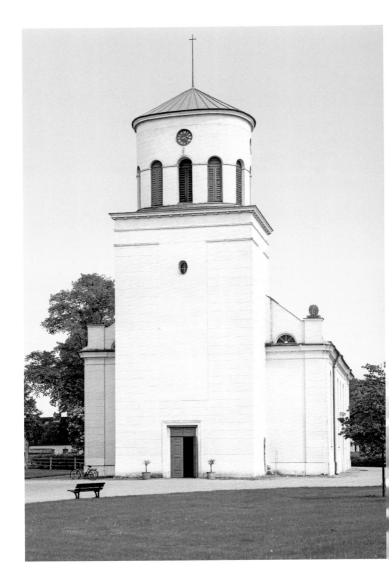

▲ *Quilitz/Neuhardenberg, Kirche*

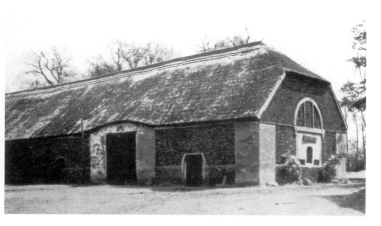

▲ *Bärwinkel, Scheune*

Zeitgenossen Durand hat anregen lassen – wenn der Aufsatz nicht überhaupt von Schinkel ist, der am Anfang seiner Laufbahn eine neue Architektur aus Rundbögen kreieren wollte. Jedenfalls ist der Kirchturm dem Atelier Gilly zuzurechnen, dem Schinkel ja noch angehörte. – Beide Wegeachsen treffen das Molkenhaus schräg; rechtwinklig auf die Mitte zu wäre der Zeit altertümlich derb erschienen.

Stall und Scheune standen zueinander ebenfalls in V-Form, bildeten einen Vorhof für das Molkenhaus, das an der Wurzel des V stand. Im Landgut Paretz Friedrich Wilhelms III. und der Königin Luise hatten die Gillys schon die Vorhofflügel schräggestellt – hier auf Bärwinkel haben sie den Hof so weit geöffnet, wie es überhaupt möglich war, wenn man die Hofwände noch sollte zusammen sehen, die Anlage als Hof wahrnehmen können. In der Mitte des Hofs fehlt nicht der Teich.

Die beiden Hofflügel von Bärwinkel wurden von den Wegeachsen gestreift. Sie wendeten sich dem Ankommenden ein wenig zu mit Giebeln, schön dekoriert nach einem vielfach verwendeten Musterentwurf Friedrich Gillys. Leider sind diese Schaugiebel verloren.

Für das Molkenhaus ist ein erster Entwurf Schinkels überliefert, noch in den Formen des Ateliers Gilly, als Imitation natürlich schwach. Weiß verputzt

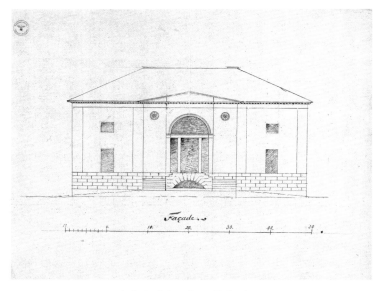

▲ *Erster Entwurf zum Molkenhaus*

wäre das Molkenhaus noch mehr offizielle Residenz gewesen. Die Ausführung in rohem Raseneisenstein, ist dann eher Folly des Englischen Landschaftsgartens.

Das Molkenhaus wie gebaut kehrt dem Vorwerk den Rücken. Der Bauherr ließ die Vorfahrt vor den breiten Giebel verlegen, von der öffentlichen Landstraße abzweigen. Die kunstvollen Alleen und Schaugiebel wurden Rückseite, die Cour d'honneur Wirtschaftshof. Der fortgeschrittene Geschmack des Königshofes überholte die tradierten Anordnungen, wie die Architekten sie gelernt hatten. Die Planung der Gillys, zartestes spätestes Barock, wurde zur *Ornamented Farm* des Englischen Landschaftsgartens.

Dem neuen Stil entspricht auch der Ring aus Graben, Gebüsch und Bäumen, mit dem das Vorwerk eingehegt und zugleich verborgen wurde. Die feine Symmetrie der Anlage war von außen sowieso nicht zu erkennen. Dafür wurde man nun auf die Anlage neugierig gemacht.

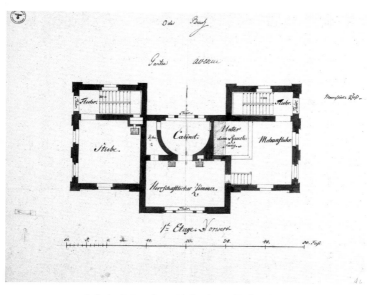

▲ Erster Entwurf zum Molkenhaus, Hochparterre

Zugleich wünschte der Bauherr, dass das Molkenhaus den Salomonischen Tempel darstellen sollte. Prittwitz gedachte einen neuen Templer-Orden zu gründen. Geheimgesellschaften wie die Freimaurer waren hochmodern. Prittwitz und seine Gutsnachbarn, darunter Friedrich August Ludwig von der Marwitz (1777–1837), beobachteten mit Argwohn, wie ihr König Friedrich Wilhelm III. alsbald nach Regierungsantritt 1797 unter dem Druck der Französischen Revolution seine Domänenbauern freiließ und dies auch vom Adel erwartete. Der neue Templer-Orden war gegenrevolutionär gedacht. Schinkel musste dem Molkenhaus für die Zusammenkünfte des neuen Ordens an gleichsam halboffiziellem Ort den Saal von sehr sonderbarer Form aufstocken.

Nach 1806 hat Prittwitz die Adels-Opposition öffentlich betrieben, über die Ständeversammlung. Marwitz ging so weit, dass er 1812 einige Zeit auf der Festung Spandau festgesetzt wurde. Prittwitz hatte sich aber zuletzt zurückgezogen. Weil seine Bauern schon länger Morgenluft witterten und,

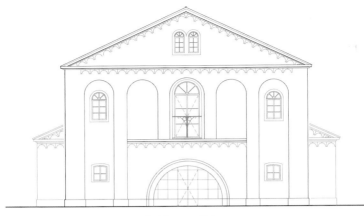

Aufriss von Osten

▲ *Molkenhaus, Rekonstruktion Frank Augustin*

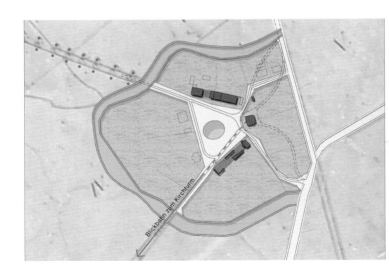

Blickbahn zum Kirchturm

▲ *Situationsplan des Vorwerks Frank Augustin*

noch dazu vom Pfarrer unterstützt, Schwierigkeiten machten, verkaufte er Quilitz 1809f. an die Krone und ging nach Schlesien.

Die mittelalterlichen Templer hatten ihre Kirchen nach dem Vorbild des Felsendomes des Kalifen Abd el Malik von 688–692, den sie für den Tempel Salomons hielten, rund oder achteckig angelegt. Prittwitz und Schinkel konnten sich auf neuzeitliche Wissenschaft stützen. Man denkt zuerst an Alois Hirt, Akademie-Lehrer und älteren Zeitgenossen Schinkels, der zwei Jahre nachdem Schinkel das Molkenhaus entworfen hat, über die Rekonstruktion des Salomonischen Tempels bei der Akademie der Wissenschaften vorgetragen hat. Hirt hat den eigentümlich flachen Giebelbau und die anschließende Basilika zwar auch, aber nicht den Obergaden. Er historisiert übrigens das Thema, unterscheidet den Tempel Salomonis von demjenigen des Herodes, trennt die alten biblischen Quellen von den jüngeren Berichten des Flavius Josephus. Prittwitz und Schinkel müssen den *Villalpando* verwendet haben: Der Jesuit und Mathematiker Juan Bautista Villalpando hatte um 1600 seine für die nächsten zweihundert Jahre maßgeblich gebliebene Rekonstruktion des Tempels publiziert. Villalpando hat die Angaben aus den Büchern der Bibel mit denen des Flavius Josephus kombiniert. Ein Hamburger Patrizier, Gerhard Schott, hat nach Villalpandos Rekonstruktion um 1690 ein Modell bauen lassen, das im Museum für Hamburgische Geschichte erhalten ist. Wir bilden ein Foto mit dem Tempel aus dem Modell ab, das auch die Vorhöfe umfasst, statt der Strichzeichnungen des Villalpando.

Schinkels eigenster Beitrag zu Bärwinkel ist die Rundbogen-Architektur des Molkenhauses. Nach seinem eigenen Bekunden ist es sein erheblichstes Werk der Jahre vor der ersten Reise nach Italien gewesen. Schinkel gliederte den Giebelbau des Molkenhauses in Rundbogenblenden, nahm Fenster und Ortgang- und Trauffriese rings um das Haus rundbogig. Für den Fries ließ er eigens Formsteine backen: der erste Bau der europäischen Neuromanik. Die kleine Nikolaikirche vor Brandenburg an der Havel mag sein mittelalterliches Muster gewesen sein; sie bietet die Flachdecke, den Trauffries aus Rundbögen und die Oculi. Oculi gibt es sonst keine in der Mark, allerdings Kreisblenden schon. – Schinkels systematischem Geist mögen Kreisblenden als Anregung genügt haben. Schinkel hat damals eine neue systematische Rundbogen-Architektur vorgeschwebt ähnlich wie eine halbe Generation später Heinrich Hübsch.

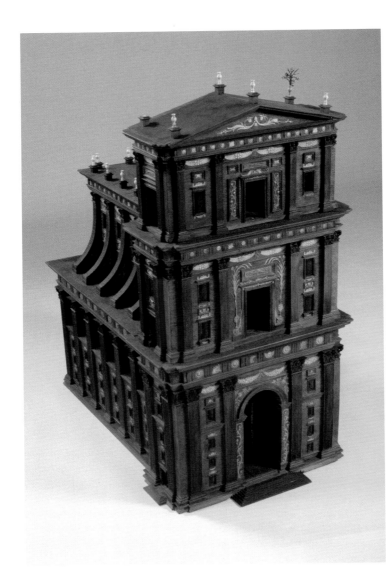

▲ *Der Tempel Salomonis nach Villalpando.*
Museum für Hamburgische Geschichte

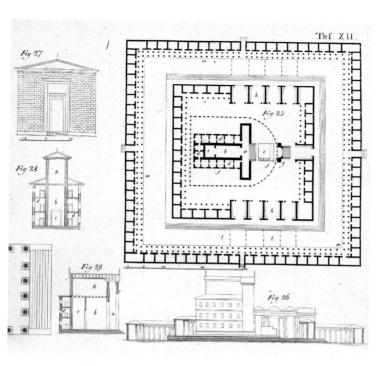

▲ *Der Tempel des Herodes/Rekonstruktion Aloys Hirt*

Der Eingangs-Giebelbau des Molkenhauses ist ringsum mit kolossalen, beide Stockwerke übergreifenden, Blendbögen gegliedert. Vorn sind die drei mittleren in halber Höhe mit einem Gesims, aus den gleichen Formsteinen wie Trauf- und Giebelgesims, abgefangen. Unter dem Gesims befand sich der Haupteingang in Form eines Halbkreises wie ein großes Maul, später zu zwei Fenstern vermauert. In der Wand zwischen Vorraum und Salon ist der entsprechende große Bogen aber erhalten. Solch ein liegender Halbkreis als Portal ist noch durch Fotos für das Steinmeiersche Haus in Berlin und das Schloss Buckow bezeugt, beide Male auf der Gartenseite. Am Vieweg-Haus in Braunschweig, Atelier Gilly, existiert sogar noch

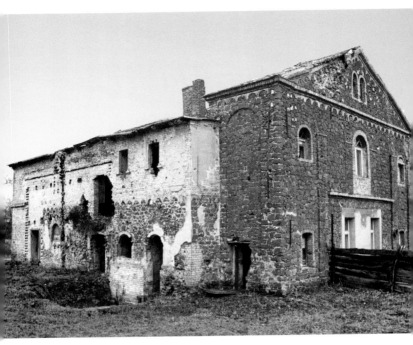

▲ *Das Molkenhaus 1990*

eines, allerdings etwas verschattet hinter einer dorischen Portikus. Das
große Maul war ein Hauptmotiv der Pariser Architektur unmittelbar vor
der Revolution z. B. bei Belanger und Ledoux. – Die einstöckigen Seitenfas-
saden des Molkenhauses und der Obergaden sind ohne Blendarkaden.
Fenster und Türen an den Seiten sind aber rundbogig. Der Obergaden
besteht jederseits aus drei Rundfenstern, Oculi, von denen das westlichste
Paar abgeblendet ist. Dahinter muss das Treppenhaus gewesen sein. – Ob
der verlorene zweistöckige Hofgiebel noch Blendbögen hatte, bleibt
unbekannt.

Übrigens hat die Vorfahrtseite an den Ecken oben falsche Rücksprünge.
Dadurch sind die Blendbögen oben mit der Wand in dieselbe Ebene geraten.

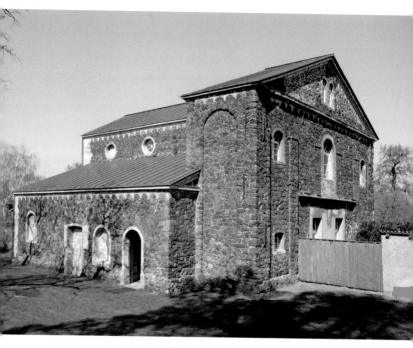

▲ *Das Molkenhaus 2010*

Auch die Kapitellplatten hatte Schinkel nicht vorgesehen. Da hat der Maurermeister Carl Friedrich Neubarth aus Wriezen Schinkels Zeichnung missverstanden. An den Schmalseiten des Eingangs-Giebelbaus sieht man die richtige Form.

Im Inneren lagen zu ebener Erde die gewöhnlichen Gesellschaftsräume: Vestibül, Salon, Kabinett. Den Kultraum der neuen Templer musste Schinkel ins obere Stockwerk verlegen. Der Saal dort hat mit seinen Fenstern über Kopfhöhe gewisse Ähnlichkeit mit dem Allerheiligsten des Vorbildes.

Als einziges altes Ausstattungsstück ist im unteren Salon ein Wandschrank erhalten, wohl fürs Milchgeschirr, noch im Stile Friedrich Gillys gezeichnet, indessen in sehr schüchterner, zarter Variante.

Der obere Saal mit den Oculi über Kopfhöhe und dem einzigen Fenster, das vom Eingang her zu sehen ist, und den kleinen Seitenflügeln ist von eigenartiger Form. Das macht neugierig auf das Zeremoniell des Geheimbundes. Wer eintritt, sieht Personen vor dem Fenster hinten als Schatten, während auf das eigene Gesicht Licht fällt. Aus den Flügeln konnte, wie aus einer Kulisse, jemand überraschend vortreten. – Der Geheimbund mag schon 1806, als Napoleon Preußen niederwarf, inaktuell geworden sein.

Spätere Geschichte

Der König gab Quilitz dem Staatskanzler Fürsten Hardenberg, der das kleingeschlagene Preußen auf dem Wiener Kongress 1814/15 wieder zur Großmacht hochverhandelt hat. Der Staatskanzler benannte Dorf und Gut um in Neu-Hardenberg. Seine Nachfolger ließen um 1840 das südliche Seitenschiff des Molkenhauses wölben, um gleichmäßigere Temperatur für die Käserei zu bekommen. Die Wandverstärkung für die Wölbung wurde zugleich zum Tragen der Käsebretter eingerichtet. Wegen der Wölbung mussten die Fenster der Südseite tiefer gesetzt werden, wobei noch die Rundbogen-Form respektiert wurde.

Gegen Ende des 19. Jahrhunderts erhielt der Stall ebenfalls Gewölbe, *Preußische Kappen*, zum vorbeugenden Brandschutz. Dabei wurde die ganze Hofwand neugebaut. Das Molkenhaus wurde beiderseits aufgestockt, die herrschaftlichen Salons zu einer Wohnung bürgerlichen Zuschnitts verlängert. Dafür ist der Hofgiebel des Molkenhauses samt dem ersten Treppenhaus weggebrochen worden.

Am Ende des II. Weltkrieges war der Stall stark beschädigt, die Scheune fast ganz zerstört. Die Landwirtschaft im Vorwerk endete, das Vorwerk wurde parzelliert, die Grundstücke an Aussiedler vergeben. Eine Grundstücksgrenze verläuft – zudem mit Versatz – durch das Molkenhaus. Der nördliche Teil, ehemals Verwalterwohnung, und der östliche Teil des Mittelschiffs werden seitdem als Wohnhaus genutzt, das südliche Seitenschiff, ehemals Käserei, und der westliche Teil des Mittelschiffs dienten eine Zeitlang als Küche und Kantine der Landwirtschaftlichen Produktionsgenossenschaft (LPG), die die Felder des ehemaligen Guts bewirtschaftete. Danach fiel dieser Teil des Hauses leer, der gesamte Bau verfiel zusehends, nur das

▲ *Molkenhaus, Käselager, um 1840/Ausstellung Der junge Schinkel 1800–1802*

nördliche Seitenschiff, um 1900 aufgestockt und verlängert, wurde leidlich bewohnbar gehalten.

Mit dem Beitritt der Deutschen Demokratischen Republik (DDR) zur Bundesrepublik Deutschland (BRD) nahm der Westberliner Architekt Frank Augustin sich des Gebäudes an, ohne Auftrag. Es war höchste Zeit: Der Ostgiebel mit dem Zwillingsfensterchen war bereits in Teilen heruntergestürzt, erschüttert von den Schallwellen der Düsenflugzeuge vom Nochmilitärflugplatz nebenan. Augustin gründete 2002 den Förderverein Bärwinkel e.V. Inzwischen sind die Anbauten der Kaiserzeit und diejenigen der DDR am freien, südlichen Teil des Hauses „zurückgebaut", das Haus als kleines Museum zugänglich. Dessen Themen sind die Agrarrevolution; Friedrichs des Großen Entwässerung des Oderbruchs; die Mode, Milch zu trinken; die Bestandsaufnahme des Molkenhauses in 1989/90; eine hypothetische

MITSCHÜLER SCHINKELS

Rekonstruktion als Modell; und die am Entwurf des Vorwerks beteiligten Planer und Architekten, nämlich David und Friedrich Gilly, einige Räte des Oberbaudepartements, und der junge Schinkel, wie er sich in seinen ersten Jahren mehr und mehr von seinen Lehrern löst. Der Förderverein hat mittlerweile die restliche, östliche Hälfte des gewölbten Stallgebäudes erworben und plant auch dafür öffentliche Nutzung.

Bisher ist es nicht möglich gewesen, die Wände der ehemals herrschaftlichen Räume des Molkenhauses archäologisch und restauratorisch systematisch untersuchen zu lassen. Man würde vor allem gern von der Form des einstigen Treppenhauses eine Vorstellung gewinnen.

Literatur

Augustin, Frank und Peschken, Goerd (Hrsg.): Der junge Schinkel 1800–1803. Katalog zur Ausstellung im Molkenhaus in Neuhardenberg-Bärwinkel München, Berlin (2006).

Busink, Th. A.: Der Tempel von Jerusalem, von Salomon bis Herodes. Leiden 1970 Frie, Ewald: Friedrich August Ludwig von der Marwitz. 1777–1837 Biographie eines Preußen. Berlin 2001

Jaacks, Gisela: Abbild und Symbol. Museum für Hamburgische Geschichte (Heft) 17/(19) 82.

Hirt, Aloys: Der Tempel Salomon's: Vorgelesen In der Königl. Akademie Der Wissenschaften Zu Berlin Den 1. December 1804 . Berlin 1809

Ders.: Über die Baue Herodes des Großen überhaupt, und über seinen Tempelbau zu Jerusalem ins besondere. In: Abhandlungen der Königlichen Akademie der Wissenschaften in Berlin (1816/17). Berlin 1819.

Ders.: Geschichte der Baukunst bei den Alten, Bd. 1. Berlin 1821

Ramlow, Gerhard: Ludwig von der Marwitz und die Anfänge konservativer Politik und Staatsanschauung in Preußen. Diss. Berlin 1930

Reinalter, Helmut, Hrsg.: Freimaurer und Geheimbünde im 18. Jahrhundert in Mitteleuropa. Frankfurt 1983.

◀ *vorige Doppelseite: Molkenhaus, Mittelschiff, Ausstellung der Junge Schinkel 1800-1802. Vase und Schale à la grecque sind von Schinkel 1801 entworfenen Fabrikaten nachgedrechselt (G. P.) Vgl. Der Junge Schinkel Kat.-Nr. 106. Tisch und Sessel sind nach Schinkels Ideal-Entwurf für die klassische Bühne von 1802 angefertigt (G. P.). Aus Schinkels Zeichnung ist die bühnenhafte Überdehnung der Breiten übernommen (zeitgenössische Möbel waren steiler proportioniert). Das helle Holz in Schellack mit schwarzem Ornament ist Annahme des Restaurators – der Zeichnung nach könnte auch weißer Lack mit Golddekor gemeint sein. Vgl. Der junge Schinkel Kat.-Nr. 37.*

Villalpando, Juan Bautista: Hieronymi Pradi et Joannis Bautistae Villalpandi e Societate Iesu in Ezechielem explanationes et apparatus urbis ac templi Hierosolymitani … Rom 1596–1608.

Zadow, Mario Alexander: Karl Friedrich Schinkel, ein Sohn der Spätaufklärung. Die Grundlagen seiner Erziehung und Bildung. Stuttgart/New York 2001.

Zwickel, Wolfgang: Der Salomonische Tempel. Mainz 1999

Abbildungen, Quellen, Nachweise

Titel vorne und hinten, Seite 3, 8, 19, 20/21: Gerhard Zwickert
Seite 6/7: Ausschnitt aus der Vermessungskarte von 1809.
Seite 9: Bärwinkel, Scheune, aus: Augustin/Peschken: Der junge Schinkel, Bild 17
Seite 10: Erster Entwurf zum Molkenhaus, ebenda Bild 43
Seite 11: wie vor, Hochparterre, ebenda Bild 45
Seite 12: Molkenhaus, Rekonstruktion. Frank Augustin.
Seite 14: Der Tempel Salomonis nach Villalpando. Museum für Hamburgische Geschichte.
Seite 15: Hirt, Aloys: »Der Tempel Salomon's: Vorgelesen In der Königl. Akademie Der Wissenschaften Zu Berlin Den 1. December 1804«. Berlin 1809, Tafel XII, Ausschnitt
Seite 16,17: Das Molkenhaus 1990 und 2010. Frank Augustin.

Das Molkenhaus auf Bärwinkel
Bärwinkel 19, 15320 Neuhardenberg

Förderverein Bärwinkel
Geschäftsstelle: c/o Frank Augustin, Dipl.-Ing. Architekt
Leibnizstr. 33
10625 Berlin
Tel. 030/44 35 81 26, Fax. 030/44 35 81 28
E-Mail: faest.ing.int@t-online.de
www.foerderverein-baerwinkel.de

Redaktion: Frank Augustin und Vroni Heinrich
Druck: F&W Mediencenter, Kienberg

Titelbild: Molkenhaus auf Bärwinkel, Fassade
Rückseite: Molkenhaus, Rückseite

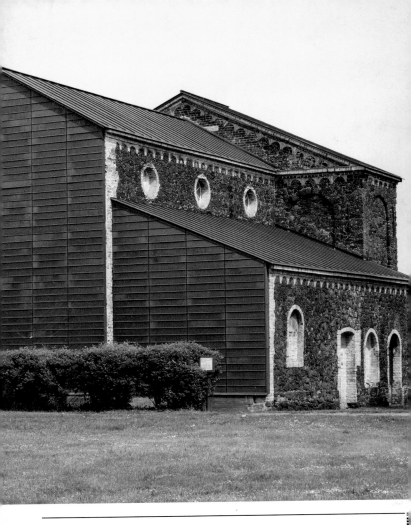

DKV-KUNSTFÜHRER NR. 681
1. Auflage 2015 · ISBN 978-3-422-02421-2
© Deutscher Kunstverlag GmbH Berlin München
Paul-Lincke-Ufer 34 · 10999 Berlin
www.deutscherkunstverlag.de